寇準揹靴

编文 吴其柔
繪畫 水天宏

上海人民美術出版社

序言

據史記載，真正意義上的連環畫，應該出現於中國古代章回小說快速發展的明清之際，不過連環畫當時主要還是以正文插頁的形式展現的。直到二十世紀初葉，連環畫經過渡爲城市市民階層的獨立閱讀體，而它的鼎盛時期，恰逢新中國成立後的幾十年之中，上海人民美術出版社有幸在這一階段把畫家、脚本作家和出版物的命運緊密聯繫了起來，在連環畫讀物發展的大潮流中起到了推波助瀾的作用。名作、名家、名社應運而出，連環畫成爲本社標誌性圖書產品，也成爲了我社永恒的出版主題。

二十一世紀的今天，我們當代出版人在體會連環畫光輝業績和精彩樂章時，總有一些新的領悟和激動。我們現在好像還不應該忙於把它們『藏之名山』，繼往開來續寫連環畫的輝煌，總是我們更應該之所爲。經過相當時間的思考和策劃，本社將陸續推出一批以老連環畫作爲基礎的而重新創意的圖書。我們這批圖書不是簡單地重複和複製前人原作，而是用最民族的和最中國的藝術形態與老連環畫的豐富内涵多元地結合起來，力爭把它們融合爲和諧的一體，成爲當代嶄新的連環畫閱讀精品。我們想，這樣的探索，大概也是廣大讀者，連環畫愛好者以及連環畫界前輩們所期望的吧！

我們正努力着，也期待着大家的關心。

上海人民美術出版社社長、總編輯

李新

寇準揹靴故事的由來

沈鴻鑫

《寇準揹靴》來源於楊家將的故事。北宋名將楊繼業（楊老令公）一家英勇保國，抗擊異族侵略的事跡，歷史上有所記載，在民間也廣為流傳。南宋在臨安（今杭州）的勾欄、瓦舍裏就有說書藝人講演《楊令公》、《五郎為僧》等平話，後來，金院本（金代的戲曲劇本）中有《打王樞密爨》，元明雜劇中則有《昊天塔孟良盜骨》、《謝金吾詐拆清風樓》、《楊六郎調兵天門陣》等雜劇。

到明代中葉，又有文人把有關楊家將的傳說、話本、雜劇等收集起來，並參照史料編寫成楊家將的演義小說。其中有明嘉靖年間熊大木的《北宋誌傳通俗演義》（十卷，五十回），以及根據熊大木的《北宋誌傳通俗演義》改編的《楊家將》演義小說和紀振倫編寫的《楊家府通俗演義》。熊大木，字鍾谷，福建建陽人，他是一家書坊的主人。編寫了許多歷史小說，如《全漢誌傳》、《唐書誌傳》等。

這幾部演義小說內容大致相似，敘述北宋時遼邦入侵，宋太宗御駕親征，被困幽州，遼主蕭天慶在金沙灘設雙龍會，楊繼業命長子延平假扮宋太宗赴會，其餘七子保護。筵間延平殺死遼主，延平及楊二郎、楊三郎戰死，楊四郎、楊八郎被擒，僅六郎、七郎突圍。在後來的抗遼戰爭中，七郎被亂箭射死，楊繼業因無援兵碰死李陵碑。真宗即位，遼邦再犯宋境，那時楊家將女多男少，楊繼業夫人佘太君以百歲高齡親自掛帥，率楊門十二寡婦出征，大破敵陣，殺退遼兵。另外還有孟良、焦贊洪羊洞盜取楊繼業遺骨，四郎探母等情節。

楊家將演義小說刊行以後，陸續被許多戲曲劇種、曲藝曲種所改編演出。其中京劇編演楊家將故事的劇種很多，如《鐵旗陣》、《昭代簫韶》、《雙龍會》、《楊家將》、《李陵碑》、《四郎探母》、《洪羊洞》等。此外有蘇州評話《金槍傳》、北方評書《楊家將》、鼓書《楊家將》等。

在梆子戲傳統劇目中有一齣名叫《寇準揹靴》的戲，它主要寫八賢王趙德芳和寇準得知楊延昭雲南喪生，返都的消息，前往楊府吊唁。寇準在靈堂發現蛛絲馬跡，懷疑楊六郎之死有詐，於是決定探訪，為了悄然跟蹤柴郡主，脫下朝靴揹在肩上，最後終於探明真相，並與八賢王保薦六郎掛帥出征。在京劇中曾有《脫骨計》的劇目，或名《寇準揹靴》，也是演這一段情節的，可惜未見原劇本。連環畫《寇準揹靴》主要根據同名梆子戲改編，並且參考了「楊家將」演義中「王欽計傾無佞府」和「焦贊怒殺謝金吾」兩回的情節，補敘了前面奸臣王欽與謝金吾勾結，奏請宋真宗下令拆毀楊家府的天波樓、焦贊怒殺謝金吾以及楊六郎充軍雲南等情節。由於補充了前面的情節，使寇準揹靴的故事來龍去脈更加清晰，故事也更顯得完整了。

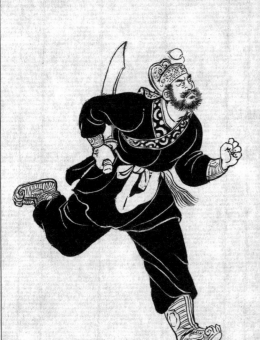

焦贊

六郎的部下，剛烈血性的性格，豪爽之人，看不慣奸臣胡作非為，親自殺之，惹出禍事。

六郎

宋朝元帥楊六郎，是遼兵最怕的人物，武藝高強，統帥宋軍戰無不勝。

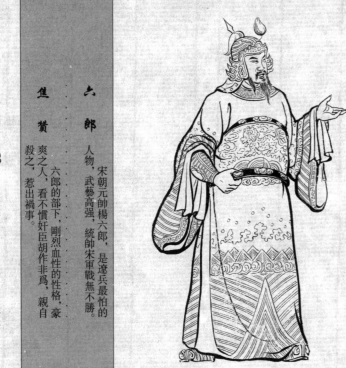

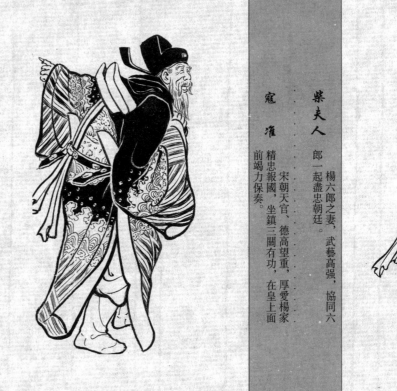

寇准

宋朝天官，德高望重，厚愛楊家，精忠報國，坐鎮三關有功，在皇上面前竭力保奏。

柴夫人

楊六郎之妻，武藝高強，協同六郎一起盡忠朝廷。

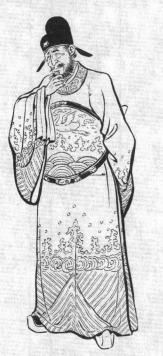

王欽．．．．．．
臣，有意除掉楊六郎，可使遼兵直驅中原。
朝廷中勾結遼國，裏通外國的奸

真宗
北宋皇帝，昏庸無能，
奸臣讒言，使忠良遭陷。
經常聽信

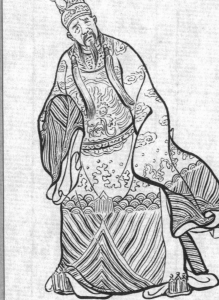

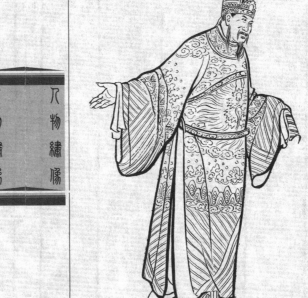

余太君
六郎的母親，深明大義，在危難
之時掌管全局，指點江山，精忠報國
之心不改。

趙德芳．．．．．．
朝中文官八賢王，與寇準一起爲
楊家將在皇上面前勸諫，是奸臣的眼中
釘。

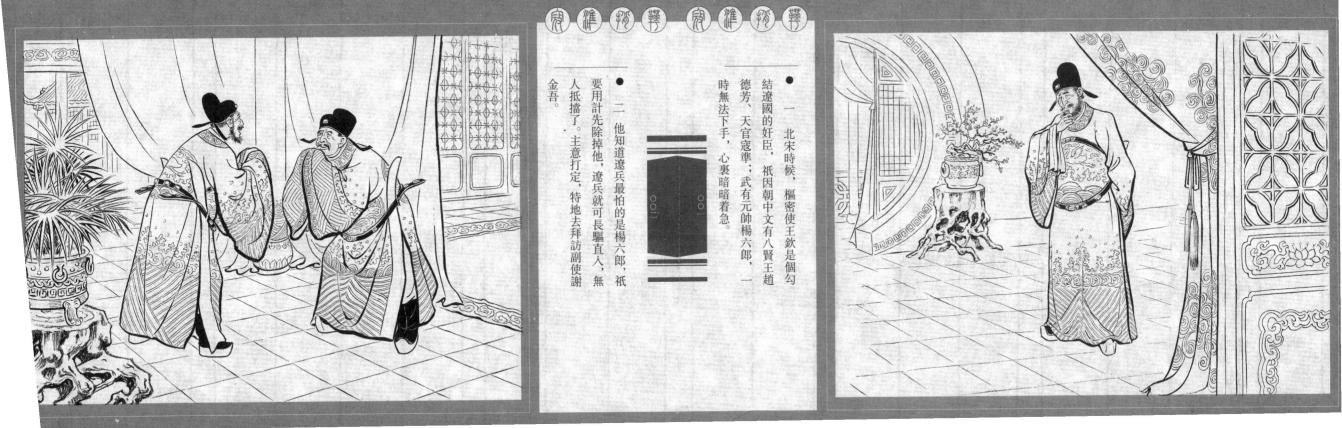

寇準掰謊 寇準掰謊

一、北宋時候，樞密使王欽是個勾結遼國的奸臣，祇因朝中文有八賢王趙德芳、天官寇準；武有元帥楊六郎，一時無法下手，心裏暗暗着急。

二、他知道遼兵最怕的是楊六郎，祇要用計先除掉他，遼兵就可長驅直入，無人抵擋了。主意打定，特地去拜訪副使謝金吾。

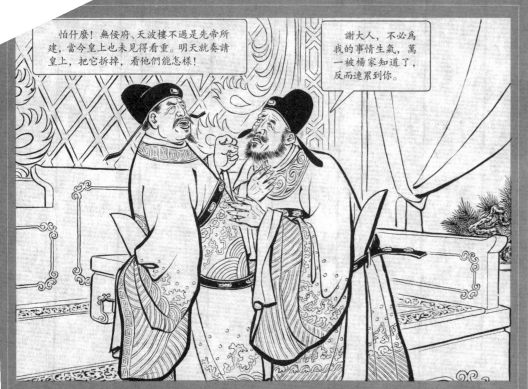

怕什麼！無佞府、天波樓不過是先帝所建，當今皇上也未見得看重。明天就奏請皇上，把它拆掉，看他們能怎樣！

謝大人，不必爲我的事情生氣，萬一被楊家知道了，反而連累到你。

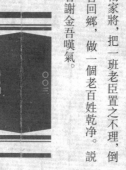

● 三　兩人坐定後，王欽故意說朝廷特別寵愛楊家將，把一班老臣置之不理，倒不如辭官回鄉，做一個老百姓乾淨。說完，望着謝金吾嘆氣。

● 四　謝金吾一向驕傲自大，一聽這話，氣得滿面通紅。王欽見他中計，反而假意勸慰了一番。這一勸好比火上加油，謝金吾更加漲紅了臉。

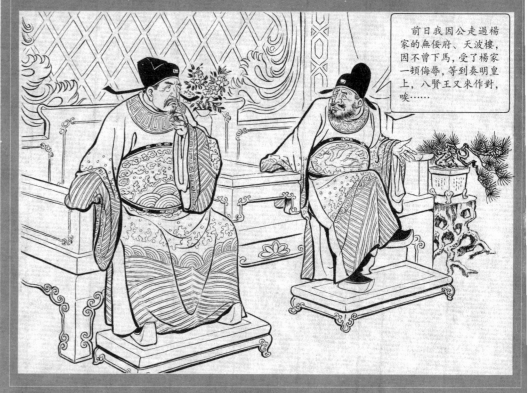

前日我因公走過楊家的無佞府、天波樓，因不曾下馬，受了楊家一頓侮辱，等到奏明皇上，八賢王又來作對，唉……

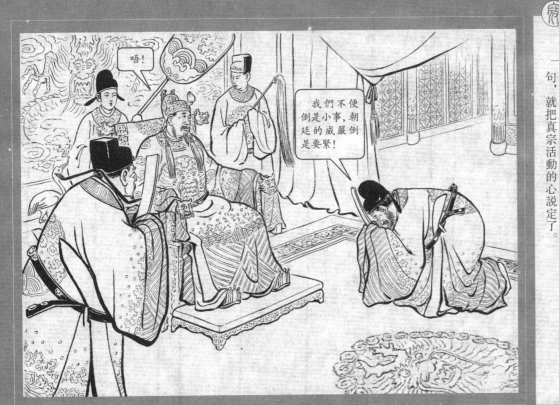

- 五 第二天，謝金吾同王欽去見真宗。謝金吾說無佞府、天波樓是文武百官上朝必經之地，叫我們文官下轎，武官下馬，不但不便，而且有失朝廷的威嚴。真宗聽了，半天不作聲。

- 六 王欽見真宗默不作聲，知道他正在猶豫，料定他要徵詢自己的意見，就故意不發一言。待真宗轉過來問他意見時，他祇輕描淡寫地說了幾句，就把真宗活動的心說定了。

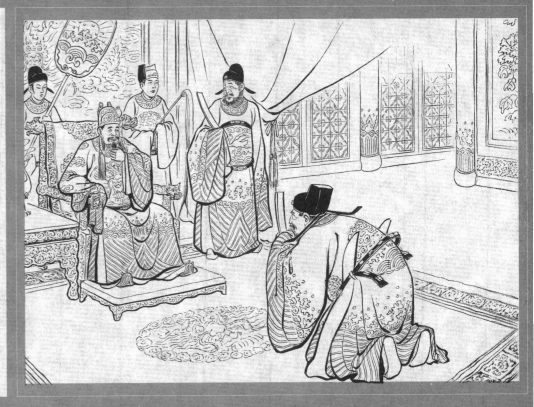

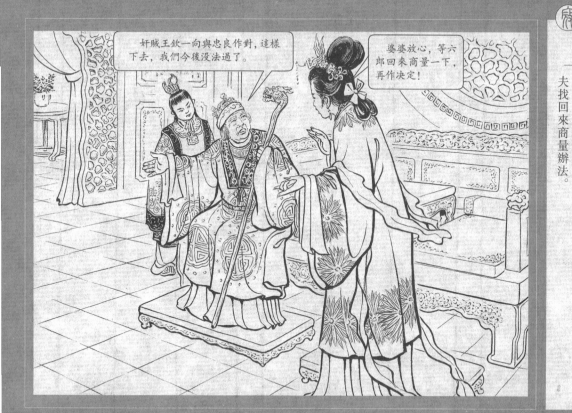

七 第二天早朝時，真宗就下了一道聖旨，着謝金吾拆毀無佞府、天波樓。趙德芳、寇準聽到這消息，連忙上來勸諫。真宗一點也聽不進。其餘文武大臣哪裏還敢多嘴。

八 消息傳到無佞府。楊六郎的母親佘太君明知是奸臣王欽搗的鬼，但聖旨已經下來，難以挽回，心裏又悶又急。六郎的妻子柴郡主，主張去三關寨把丈夫找回來商量辦法。

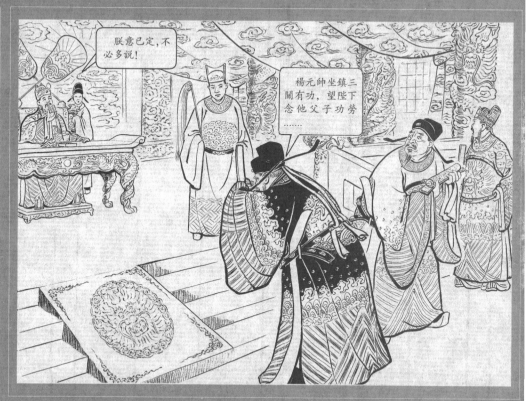

九　佘太君無法可想，祇得讓柴郡主去了。柴郡主的武藝也很好，她騎馬飛奔，天還未黑，就趕到三關寨。

一〇　六郎見柴郡主的神色慌張，知道家裏一定出了什麼事情。問明情形後，不由吃了一驚。

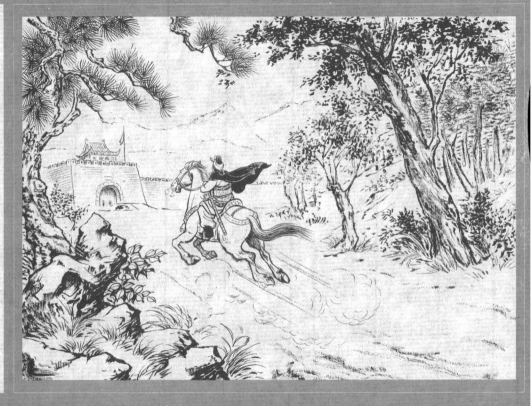

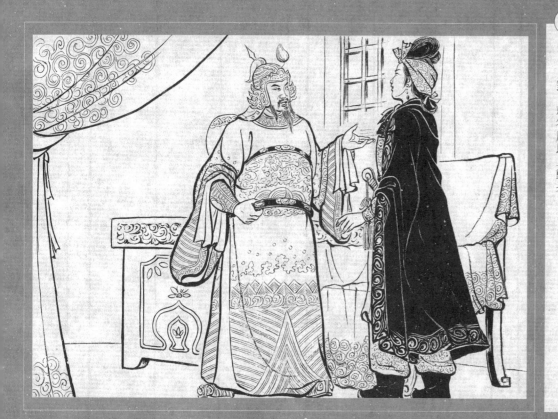

一一 柴郡主催六郎連夜動身。六郎明知母親等得心焦，但怕在他離關期間遼兵前來騷擾，何況私自離關，罪加一等。想來想去，一時決定不下。

一二 柴郡主勸他祇要嚴守秘密，速去速回，諒也無妨。六郎一想也對，就答應馬上動身。

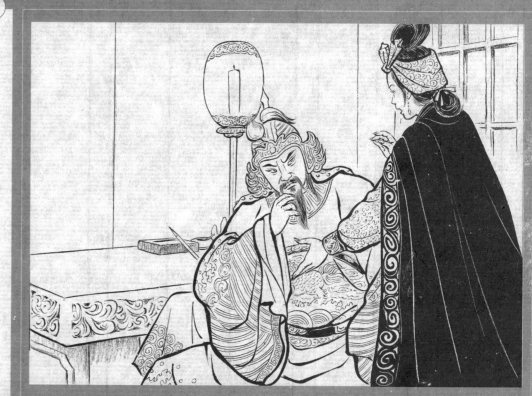

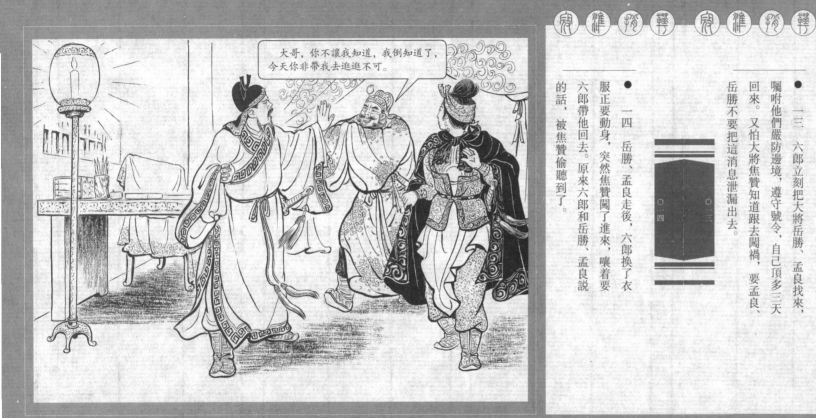
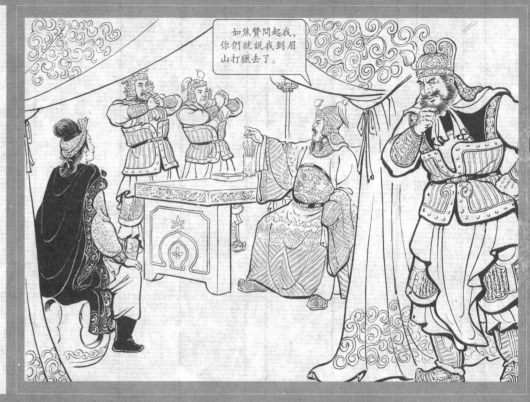

一三 六郎立刻把大將岳勝、孟良找來，囑咐他們嚴防邊境，遵守號令，自己頂多三天回來。又怕大將焦贊知道跟去闖禍，要孟良、岳勝不要把這消息洩漏出去。

一四 岳勝、孟良走後，六郎換了衣服正要動身，突然焦贊闖了進來，嚷着要六郎帶他回去。原來六郎和岳勝、孟良說的話，被焦贊偷聽到了。

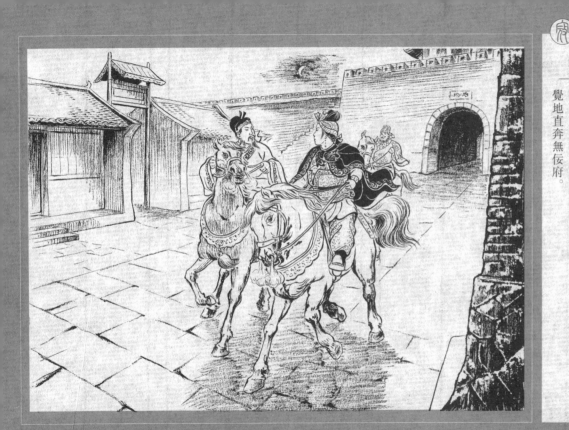

一五 六郎怕他闖禍，不肯帶他去，兩人相持不下，幸虧柴郡主轉圜，六郎纔讓他同行。

一六 馬不停蹄地飛奔，不多時，已到開封。這時，天還未大亮，三個人神不知鬼不覺地直奔無佞府。

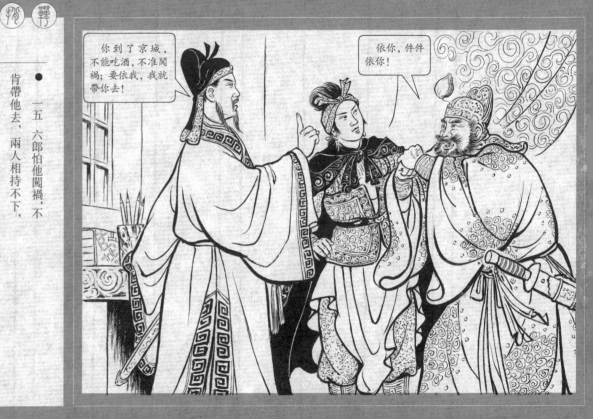

一七 佘太君看見兒子，不由得老淚縱橫。六郎想到父兄都爲國犧牲，現在卻受到奸臣的暗害，不免心酸。

一八 吃過早飯，六郎把焦贊安頓好，又一再囑咐他不連出去閙事，這纔到八王府見八賢王趙德芳去。

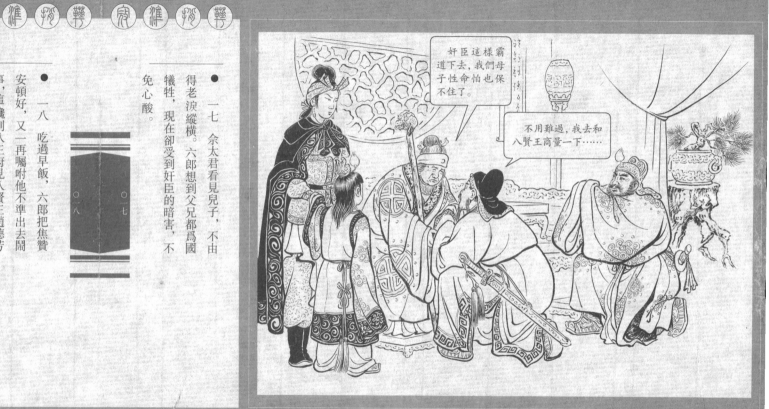

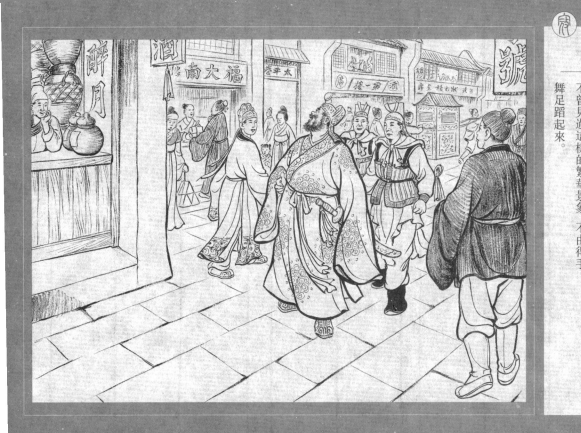

一九 焦贊等六郎走後，就要兩個士兵陪他到大街上去逛逛，還一再擔保不閙事，早去早回。士兵都有些怕他，又聽他這樣說，祇好陪他出去。

二〇 焦贊跟着兩個士兵來到大街，見車水馬龍，非常熱閙。他從來不曾見過這樣的繁華景象，不由得手舞足蹈起來。

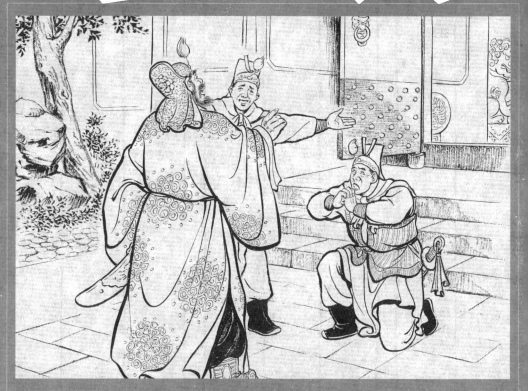

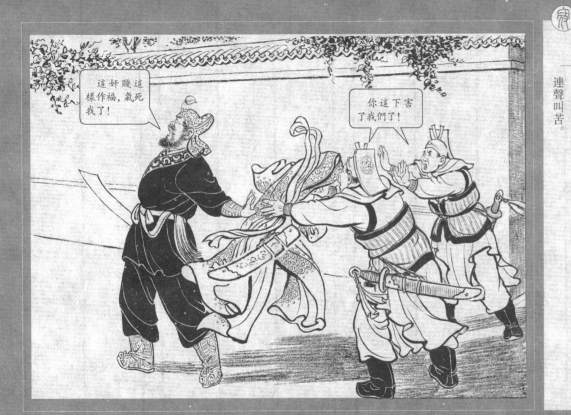

二一 焦贊在幾個熱鬧地方玩了個痛快，又喝了酒，看看天色不早，就和兵士們趕路回家。走不多遠，祇見迎面黑壓壓的一片大宅，裏面還不時傳出來一陣陣的歌聲。

二二 焦贊一聽是六郎的對頭謝金吾的家，頓時瞪着兩個銅鈴般的眼睛，就準備衝進去。兩個兵士阻擋不住，祇得連聲叫苦。

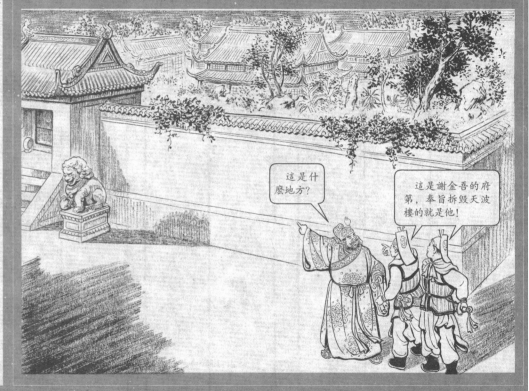

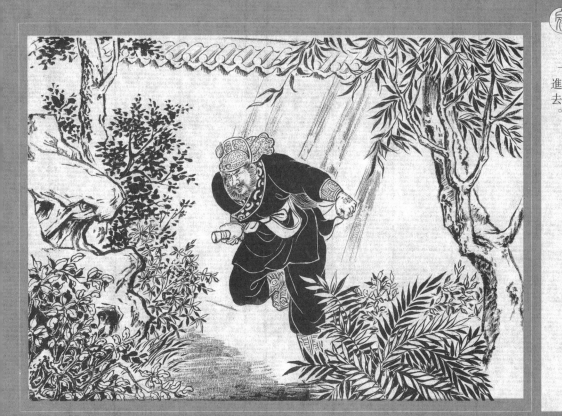

● 二三　焦贊粗中有細。他怕走前門驚走了謝金吾，就順着東牆去找後門，兩個兵士一見情形不妙，都溜了。

● 二四　焦贊性急，走了一會，還不見有門，再看看牆頭並不太高，就跳了進去。

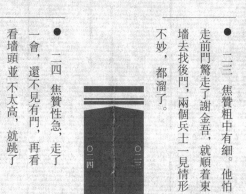

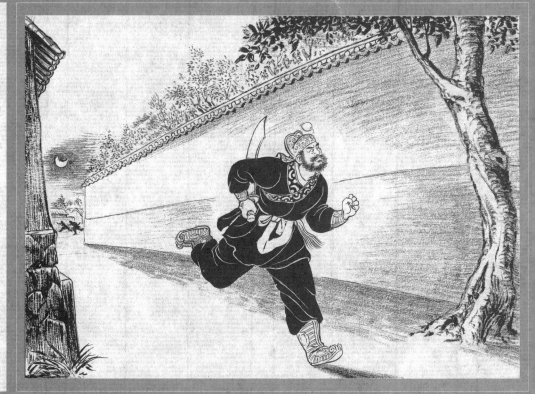

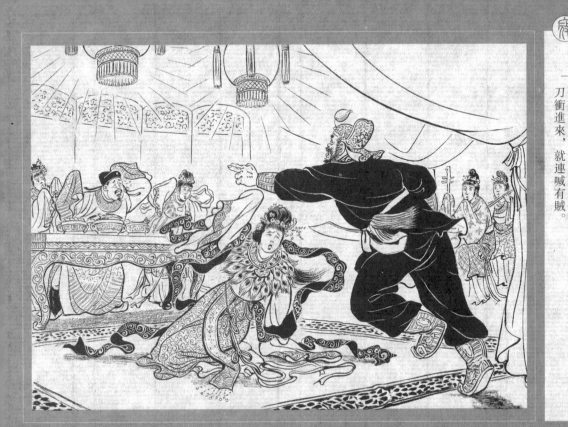

● 二五 焦贊進入花廳,隔着窗子對裏面一看,祇見堂上燈燭輝煌,當中端坐着一個人,一面飲酒,一面欣賞歌舞。

● 二六 焦贊肺都氣炸了,大吼一聲,衝了進去。謝金吾吃了一驚,抬頭一看,見一個莽漢手裏拿着一把明晃晃的刀衝進來,就連喊有賊。

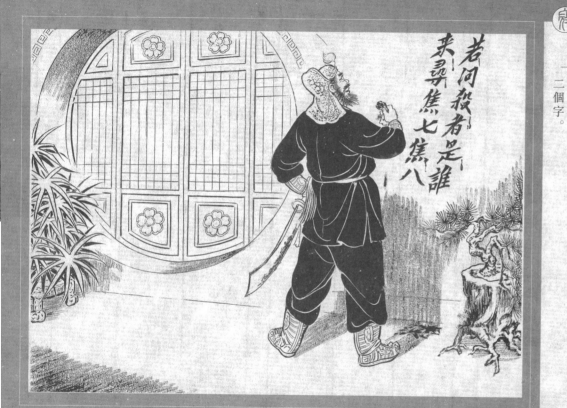

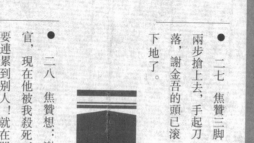

- 二七 焦贊三腳兩步搶上去，手起刀落，謝金吾的頭已滾下地了。

- 二八 焦贊想：謝金吾是朝廷的大官，現在他被我殺死，我若一走，豈不要連累到別人！就在門上用鮮血寫了十二個字：

若問殺者是誰
來尋焦七焦八

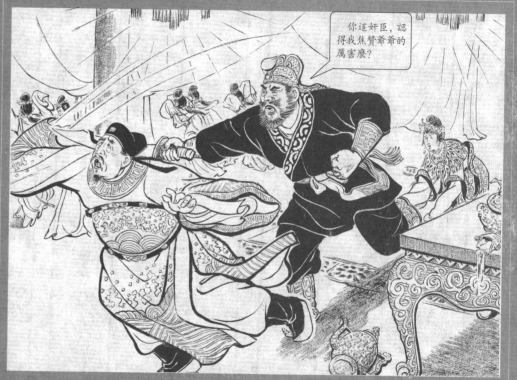

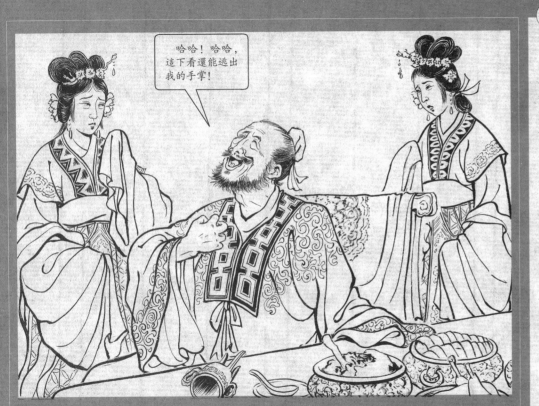

● 二九 焦贊在謝金吾家殺人的消息，已有人報告王欽。王欽一聽大驚，差點跌倒在地。

● 三○ 王欽聽明兇手是焦贊，忽而哈哈大笑起來。原來他已得知楊六郎來京的密報，現在祇要在真宗面前奏他一本，説他私離職守，縱容部將殺人，諒八賢王、寇天官也救他不得。

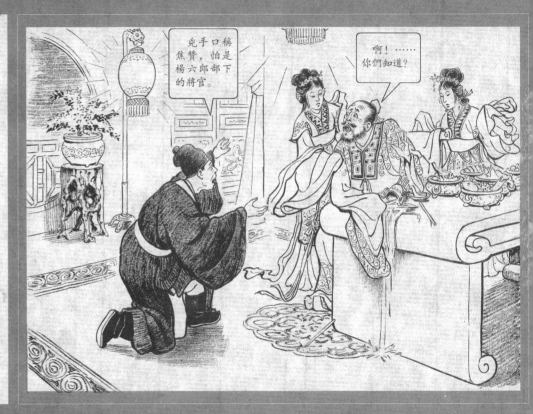

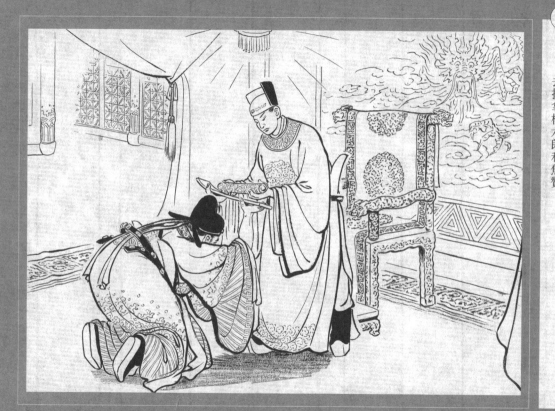

寇準楊轢 寇準楊轢

● 三一 王欽馬上穿起袍套,走進宮內,在真宗面前,說楊六郎如何私自離關;如何縱容部將殺人;如何密謀造反,狠狠地奏了一本。

● 三二 真宗別的還不在意,一聽到楊六郎要密謀造反,大吃一驚,馬上叫王欽帶領禁軍去捉拿楊六郎和焦贊。

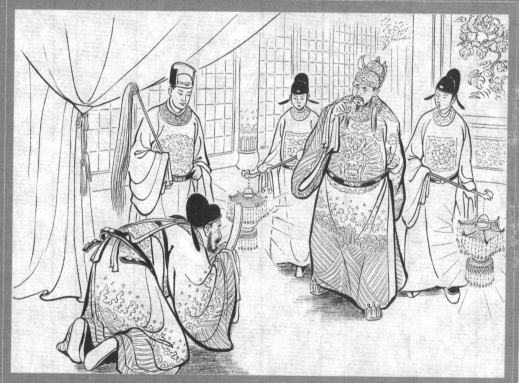

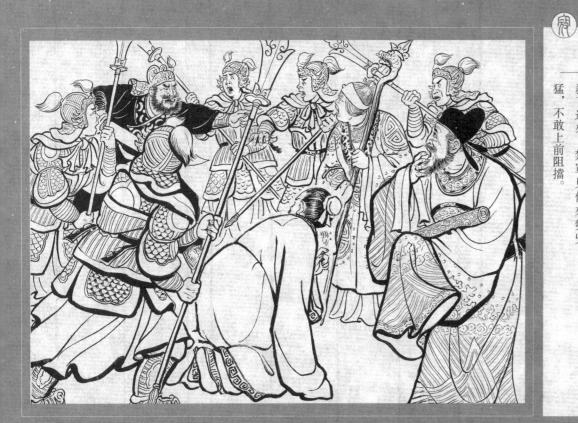

- 三三 王欽得意洋洋地領着四十禁軍來到無佞府。佘太君和六郎還不曾知道焦贊闖了禍,等到王欽把聖旨一宣讀,兩個人都嚇呆了。

- 三四 幾名禁軍上前正要綁六郎,突然有個大漢,手執利刀殺了進來。禁軍見他來勢兇猛,不敢上前阻擋。

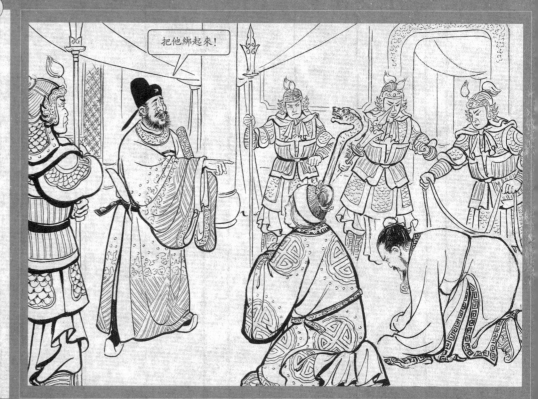

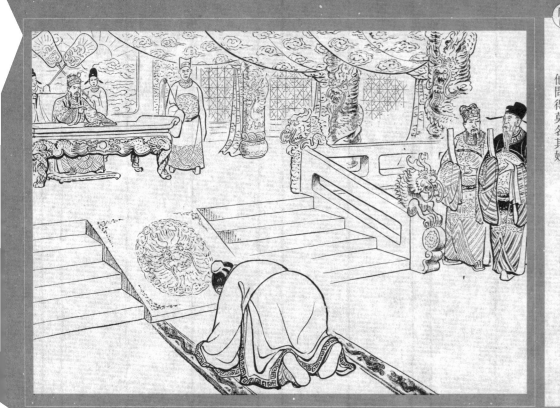

● 三五 六郎見是焦贊，連忙喝住了他。原來焦贊早已回來，因闖了禍，不敢來見六郎，後聽人說皇上派了禁軍來捉六郎，纔殺了進來。

● 三六 王欽帶了六郎連同焦贊，來見真宗。真宗見了六郎，就喝問他為何密謀造反。六郎被他問得莫名其妙。

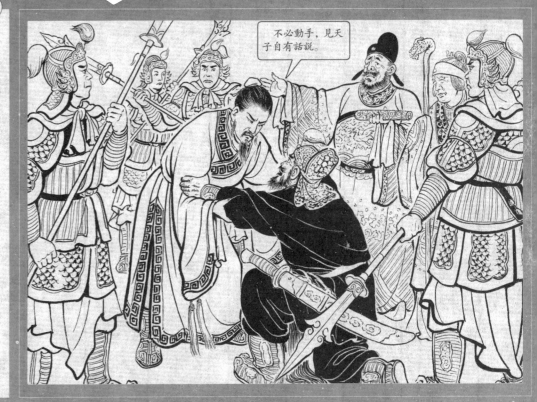

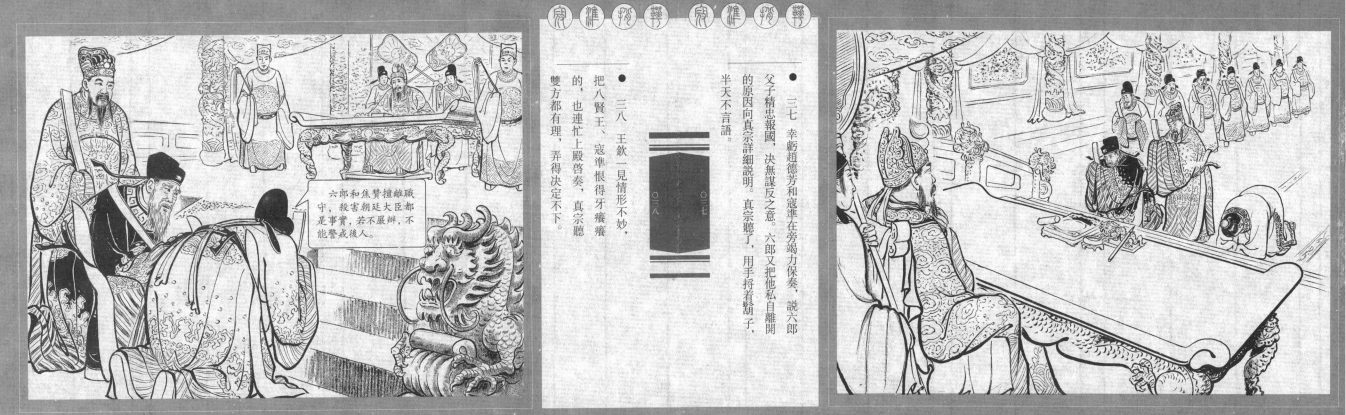

三七 幸虧趙德芳和寇準在旁竭力保奏，說六郎父子精忠報國，決無謀反之意。六郎又把他私自離開的原因向真宗詳細說明。真宗聽了，用手捋着鬍子，半天不言語。

三八 王欽一見情形不妙，把八賢王、寇準恨得牙癢癢的，也連忙上殿啟奏，真宗聽雙方都有理，弄得決定不下。

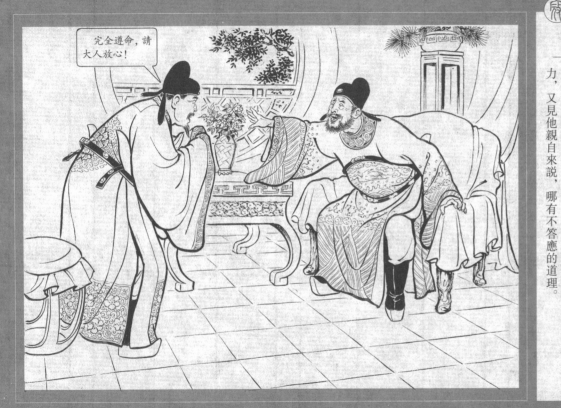

- 三九 寇準眼看奸臣專橫，六郎的性命難保，急得像熱鍋上的螞蟻，就不顧一切地替六郎求情。真宗本在兩可之間，聽寇準一說，就答應從寬發落。

- 四〇 王欽一計未成，又生一計，退朝後，他親自到掌刑官黃玉的家裏，叫他把焦贊充軍到貴州；六郎充軍到雲南。黃玉本畏懼王欽的勢力，又見他親自來說，哪有不答應的道理。

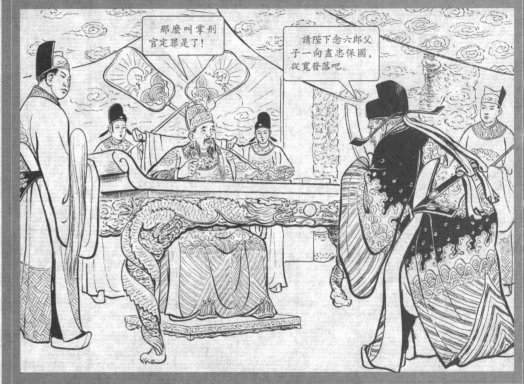

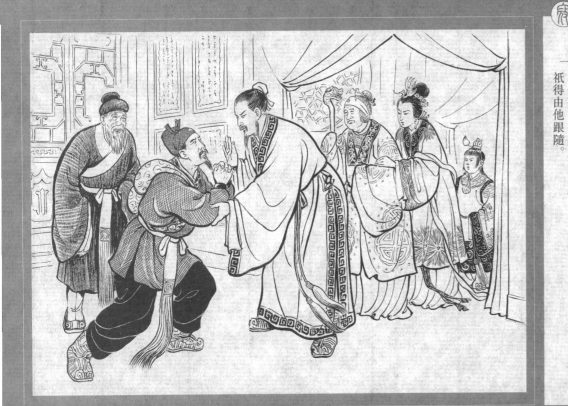

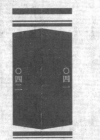

四一 佘太君和柴郡主，見六郎要充軍到雲南去，不由痛哭失聲。六郎雖然很氣憤，但怕增加她們的難過，反而安慰她們。

四二 六郎的老部下任堂輝，聽到這消息，怕六郎中途被奸賊謀害，特地趕來要護送六郎去雲南，六郎勸阻不住，祇得由他跟隨。

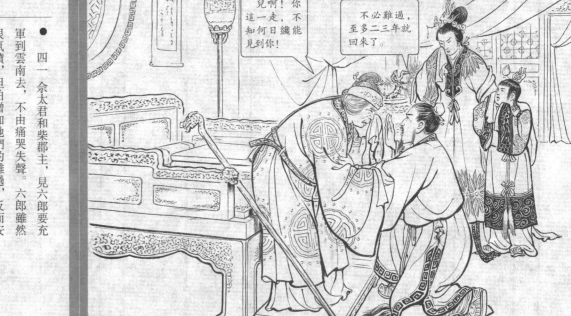

- 四三 第二天，王欽派了親信，帶領解差來催六郎動身。六郎打發焦贊先走，這纔和母親、妻子告別。

- 四四 六郎隨着解差出了開封，走不多遠，就見焦贊站在路旁等候，幾個解差咕嘟着嘴，一個也不敢惹他。

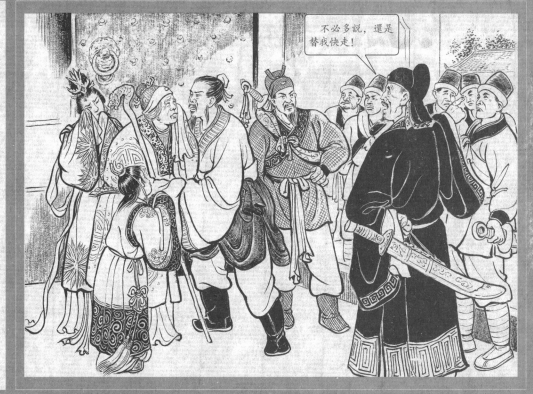

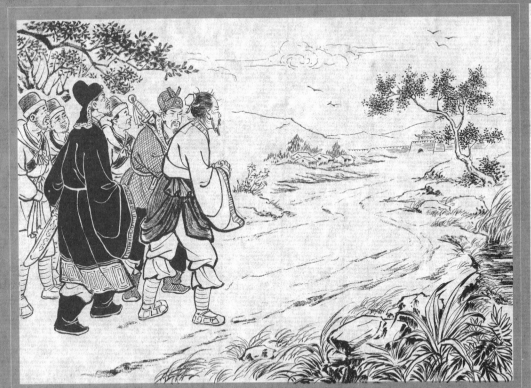

● 四五 六郎怕焦贊把事態擴大，就訓了他幾句。焦贊見六郎不答應，若無其事地笑着就走。後來他就在中途跑掉了。

● 四六 六郎一路上吃盡了千辛萬苦，解差又故意和他爲難。幸虧任堂輝處處照顧，纔到了雲南。

〇四五

〇四六

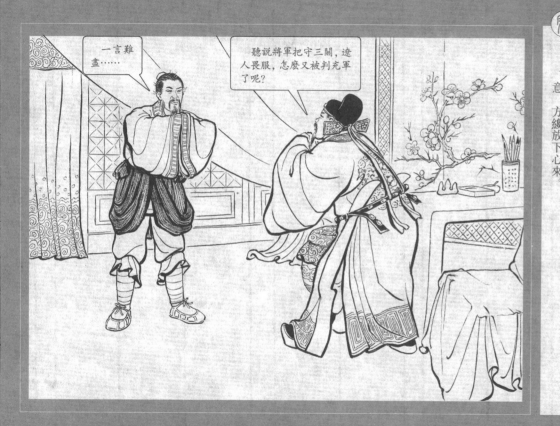

- 四七 解差押着六郎,任堂輝來見太守張濟。張濟看了批文,再看黃玉寫給他的密信,心裏暗自沉吟,表面上卻不露聲色。

- 四八 張濟把解差打發去後,到內室和六郎見禮。六郎吃了一驚,見張濟並無惡意,方纔放下心來。

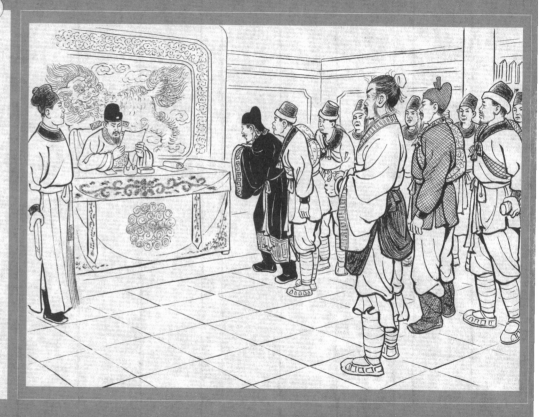

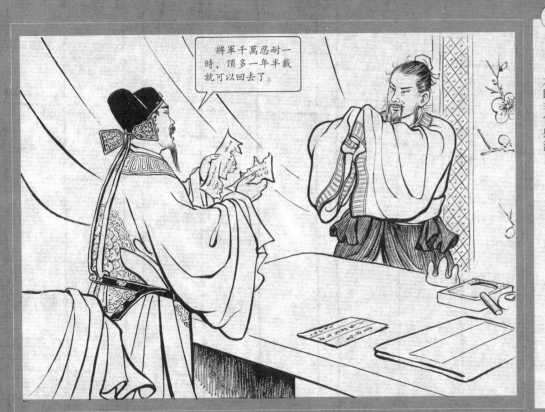

四九 六郎便把奸臣王欽、謝金吾怎樣有意陷害,部將焦贊殺死謝金吾的事說了出來。張濟聽後,長嘆一聲,連說:「奸臣這樣專橫,苦了忠良,害了老百姓。」

五〇 張濟隨即把黃玉叫他暗害六郎的密信,撕成碎片,又安慰六郎,叫他不要灰心。六郎非常感激。

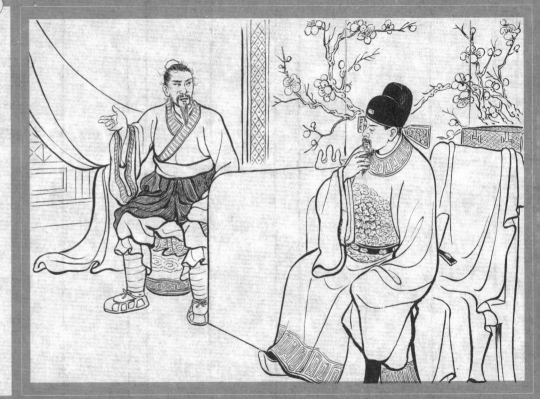

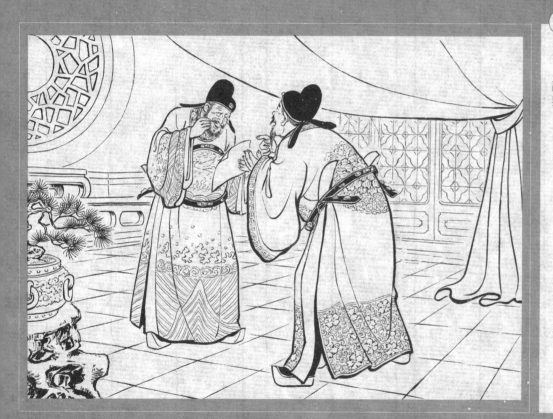

• 五一　第二天，解差要回開封，張濟就寫了一封信，要他們轉復黃玉，說一切遵命。解差信以為真，領着復信去了。

• 五二　黃玉接到張濟的復信連忙給王欽來看，王欽以為六郎必死，無疑心裏非常高興。

- 五三 一年後的一天早朝，天官寇準出奏，說遼將韓昌帶了十萬大軍前來侵犯，邊疆守軍告急。真宗及文武大臣一聽，都大驚失色。獨有王欽心裏暗暗高興。

- 五四 王欽料定現在朝中無人敢對敵遼兵，就主張忍辱求和。趙德芳和寇準一聽氣壞了，堅決主張發兵去抵抗遼兵。

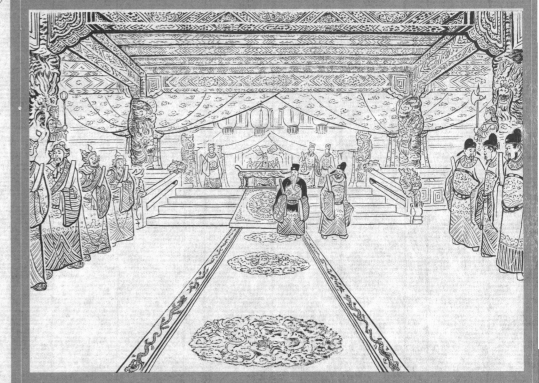

- 五五 真宗沉吟了半晌,就問左右何人願去擊退遼兵,文武大臣你望我,我望你,沒有一個作聲。趙德芳看到這情形,嘆了口氣說:「要是楊六郎在,還怕什麼韓昌?」

- 五六 這句話說到真宗的心裏。他明知自己做錯了事,無奈楊六郎現在雲南,遠水救不了近火,就拂了拂衣袖,悶悶不樂地下了金鑾殿。

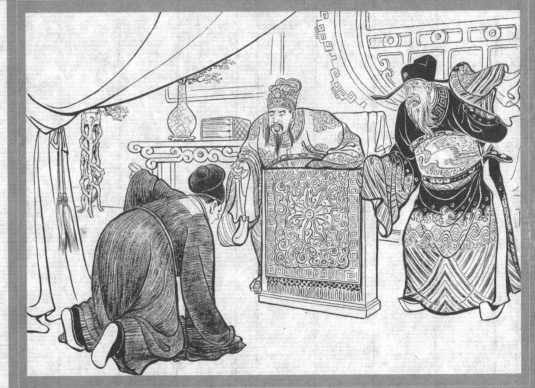

- 五七 退朝後，寇準和趙德芳商議，預備進宮請真宗下詔把六郎赦回。正在這時，突然有人來報，說楊六郎病死在雲南，靈柩已經運到府中。兩人一聽，大驚失色。

- 五八 再說佘太君和柴郡主自六郎充軍雲南去後，日夜掛念。這天接到六郎病死的消息，婆媳倆頓時昏了過去。

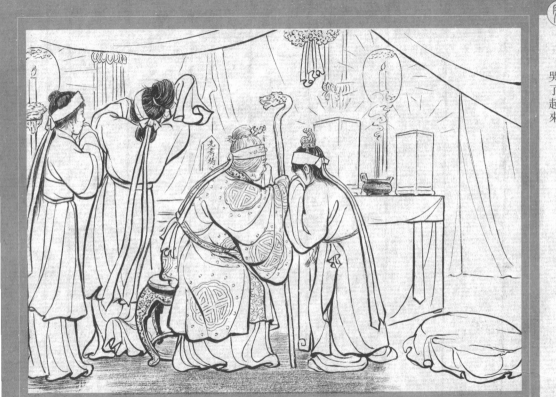

- 五九 不一會，靈柩已經運到。大家七手八腳好容易把佘太君和柴郡主救醒；可是兩人一見靈柩，又哭得死去活來。

- 六〇 傍晚，婆媳兩人在靈堂守靈，想着楊家世代爲國盡忠，連最後一個六郎也被奸臣王欽害死在邊疆，不由得又哭了起來。

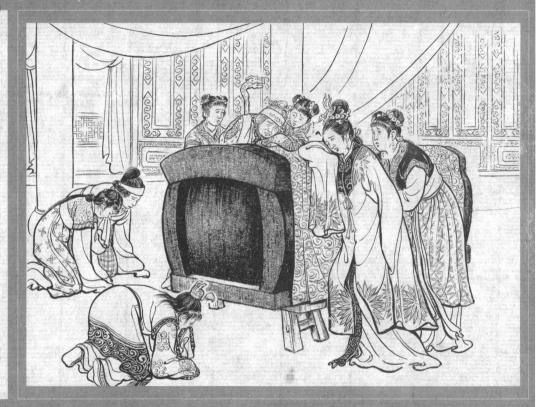

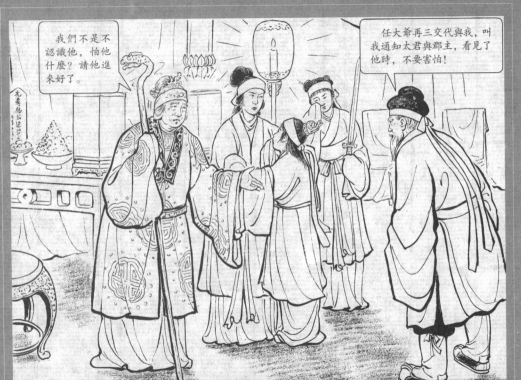

- 六一 柴郡主一面哭，一面打定主意要去報仇。她猛地站起身來，提着一把寶劍往外就走。佘太君怕她寡不敵衆，連忙攔住了她。

- 六二 這時，老僕楊洪進來報告，說護送六郎去雲南的任堂輝現在靈堂外，要來吊喪。佘太君一聽，正要問問他的詳情，忙叫快請。

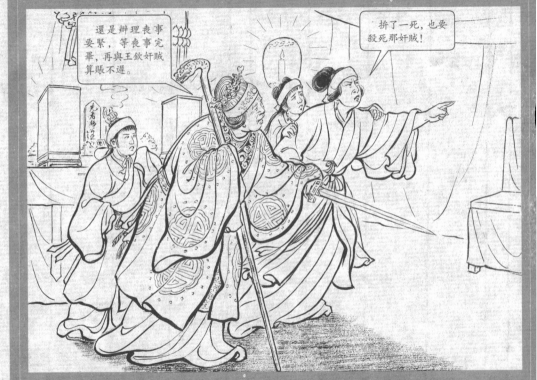

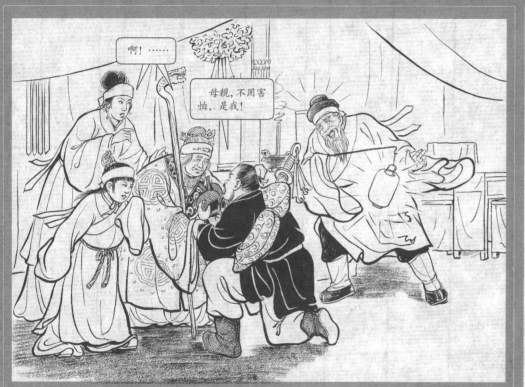

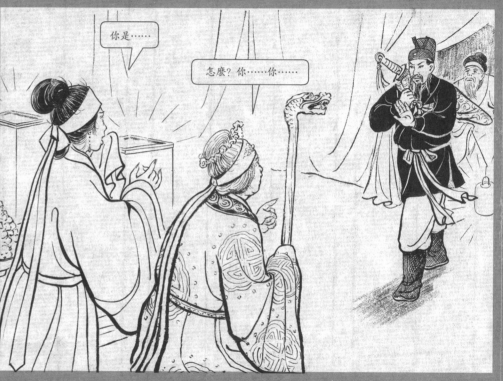

● 六三 楊洪領着任堂輝走進來了。佘太君抬頭一看，好像是六郎的面貌，大吃一驚。柴郡主也差點驚叫起來。

● 六四 那個自稱任堂輝的，機警地往四下一看，見左右並無外人，突然跪在佘太君面前，一面扯掉頭上帽子，露出原來的面目。佘太君、柴郡主認出真是六郎，又驚又喜。楊洪在旁嚇得不知怎麼一回事。

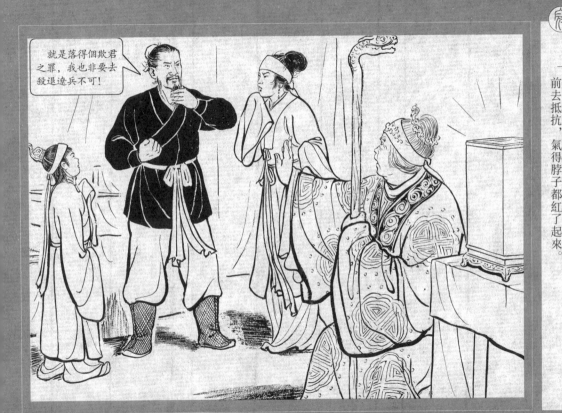
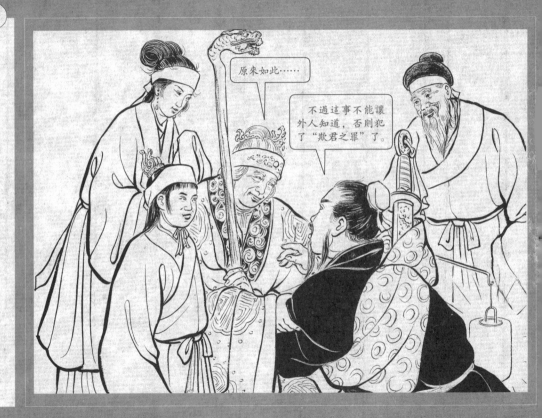

● 六五 婆媳倆還以爲在夢中,直到六郎把經過情形說了一遍,方纔相信夢是真,原來任堂輝因病去世,張濟見他的面貌和六郎相像,假說六郎已死,呈報上司,免得王欽再來陷害。

● 六六 一家人商量了好一會,想到真宗昏庸,奸臣專權,還不如回河東做個老百姓。六郎起初也很贊成,後來聽說遼兵又來侵犯,朝中無人敢領兵前去抵抗,氣得脖子都紅了起來。

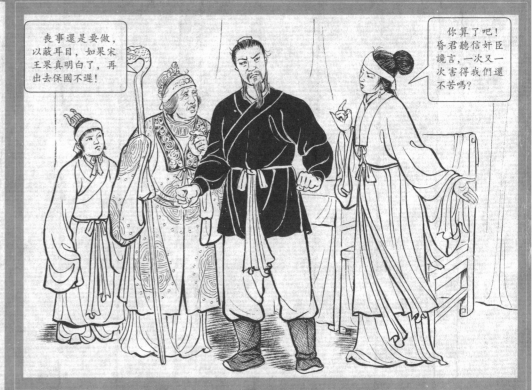

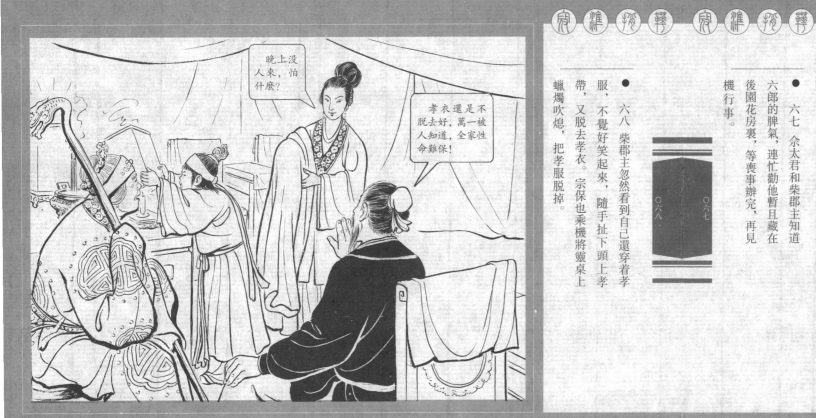

六七 佘太君和柴郡主知道六郎的脾氣，連忙勸他暫且藏在後園花房裏，等喪事辦完，再見機行事。

六八 柴郡主忽然看到自己還穿著孝服，不覺好笑起來，隨手扯下頭上孝帶，又脫去孝衣。宗保也乘機將靈桌上蠟燭吹熄，把孝服脫掉。

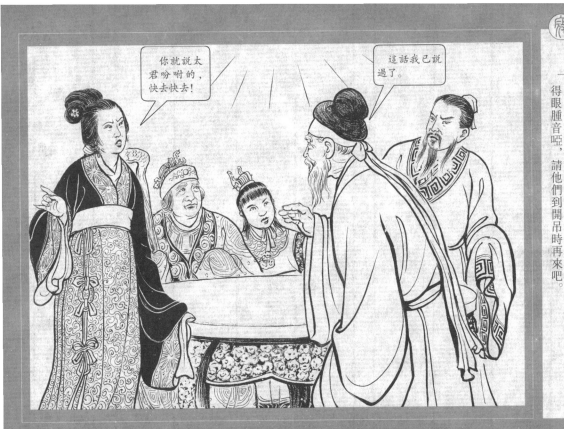

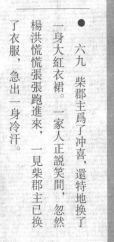

● 六九 柴郡主為了冲喜，還特地換了一身大紅衣裙。一家人正說笑間，忽然楊洪慌慌張張跑進來，一見柴郡主已換了衣服，急出一身冷汗。

● 七〇 大家一聽都急得什麼似的。柴郡主情急智生，叫楊洪出去回復八賢王和寇天官，說靈柩剛到，太君和郡主哭得眼腫音啞，請他們到開吊時再來吧。

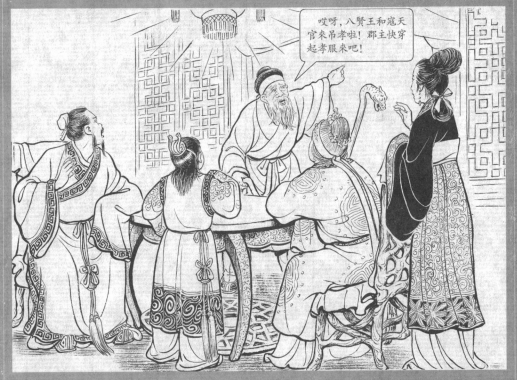

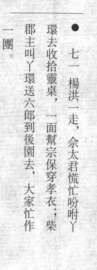

- 七一 楊洪一走,佘太君慌忙吩咐丫環去收拾靈桌,一面幫宗保穿孝衣;柴郡主叫丫環送六郎到後園去,大家忙作一團。

- 七二 柴郡主脫去花裙,繫好孝裙,正要去脫紅襖,已聽見楊洪在外面一路喊叫着過來,急得祇好把孝衣套在紅襖外面。

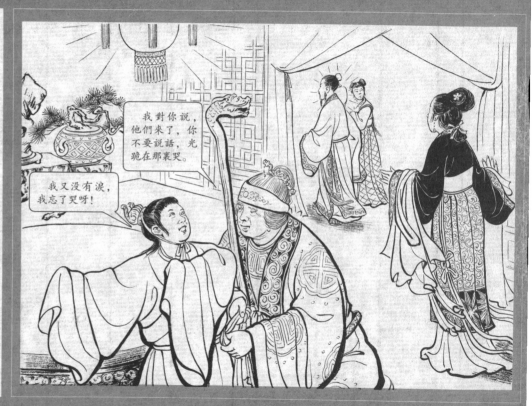

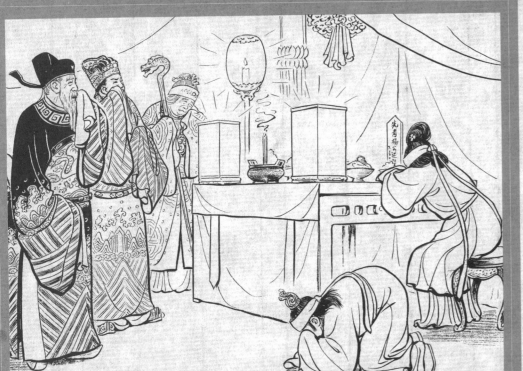
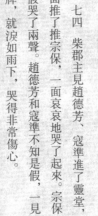

● 七三 原來趙德芳、寇準哀悼楊六郎，一定要進來弔喪。楊洪阻攔不住，祇得一路喊進來，好讓裏面人知道有個準備。余太君聽了，連忙迎上前去。

● 七四 柴郡主見趙德芳、寇準進了靈堂，一面推了推宗保，一面哀哀地哭了起來。宗保也假哭了兩聲。趙德芳和寇準不知是假，一見靈牌，就淚如雨下，哭得非常傷心。

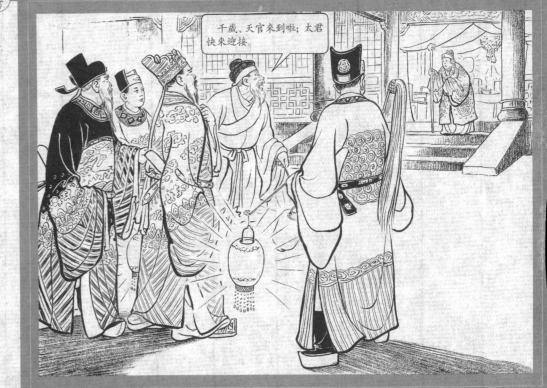

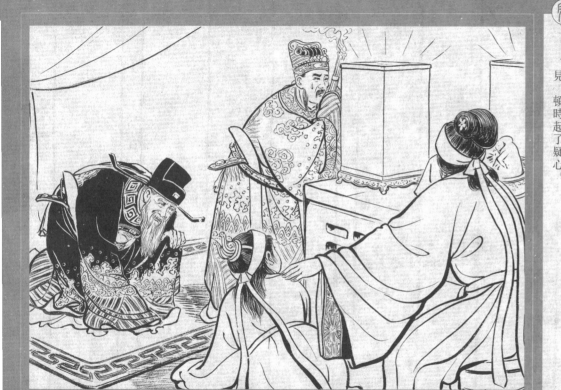

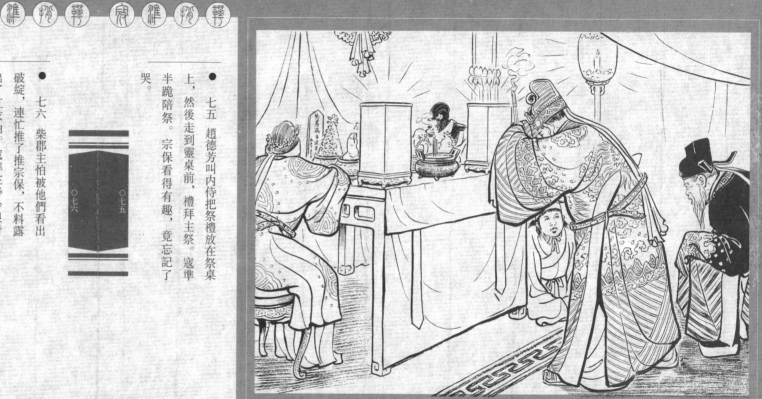

● 七五 趙德芳叫內侍把祭禮放在祭桌上，然後走到靈桌前，禮拜主祭。寇準半跪陪祭。宗保看得有趣，竟忘記了哭。

● 七六 柴郡主怕被他們看出破綻，連忙推了宗保，不料露出了紅衣袖。寇準在旁冷眼看見，頓時起了疑心。

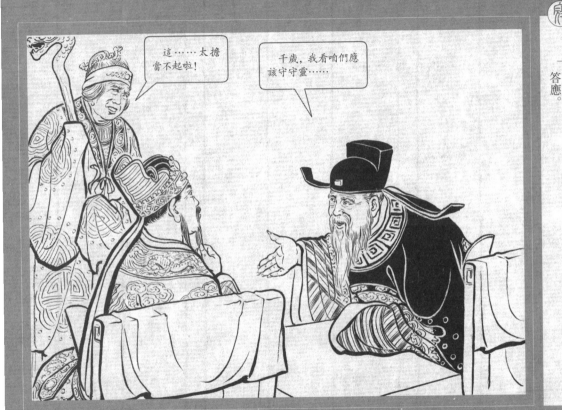

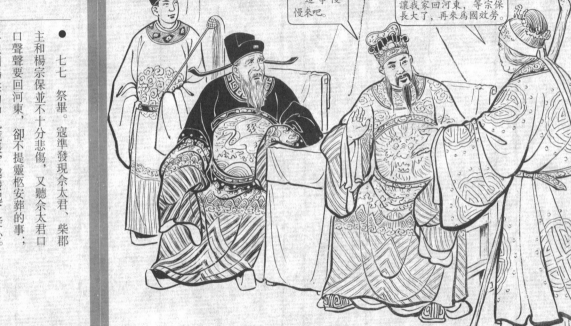

- 七七 祭畢。寇準發現佘太君、柴郡主和楊宗保並不十分悲傷，又聽佘太君口聲聲要回河東，卻不提靈柩安葬的事；再想到楊洪的神色慌張，越發起了疑心。

- 七八 當下寇準不露聲色，祇說要替六郎守靈，預備留下來觀看究竟。佘太君一聽暗暗叫苦，不敢過分推辭，祇好含糊答應。

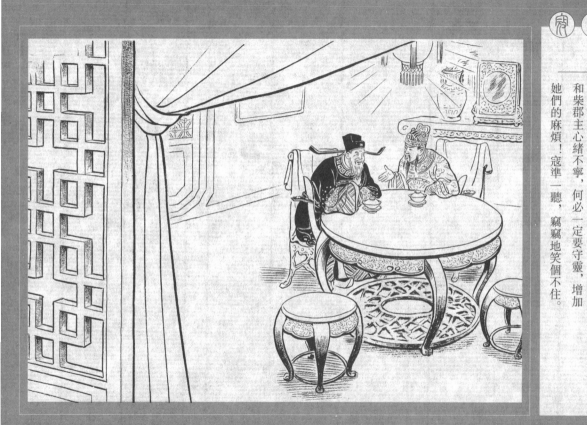

- 七九 柴郡主急了，推說不敢當，一定要邀八賢王、寇天官到客廳裏去休息。八賢王不知道她的用意，還一再謙讓，寇準心裏卻明白，將計就計，一口答應。

- 八〇 楊洪領他倆到客廳，趙德芳把內侍打發回去後，就輕聲責怪寇準，說佘太君和柴郡主心緒不寧，何必一定要守靈，增加她們的麻煩！寇準一聽，竊竊地笑個不住。

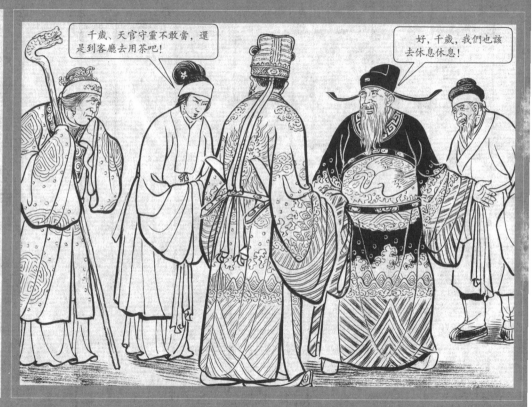

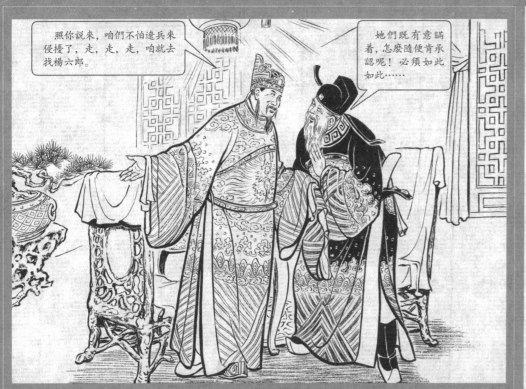

●八一 赵德芳被寇准笑得丈二和尚摸不着头脑，乾瞪着两眼望着他。寇准连忙凑在他的耳边，把观察到可疑的地方和守灵的打算说了出来。

●八二 赵德芳听了，不觉一阵喜欢，扯着寇准，就要去找六郎。寇准连忙阻止。

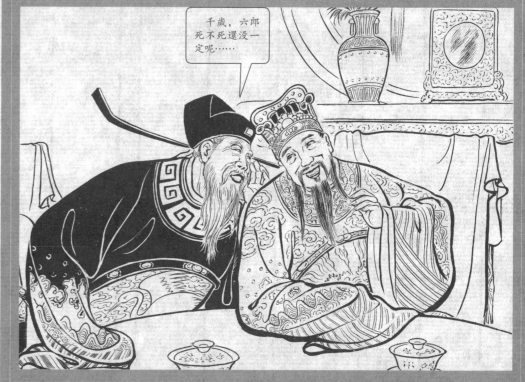

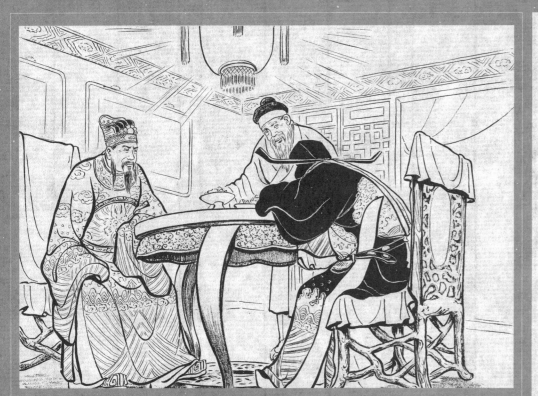

● 八三 一會兒，楊洪送上酒飯。寇準靈機一動，故意說自己的頭有些暈，不能守靈，要在客廳裏躺一會。楊洪正提心吊膽，一聽這話，喜出望外。

● 八四 寇準明知楊洪要去報信，吃過飯，就伏在桌上裝睡。趙德芳又弄得莫名其妙。

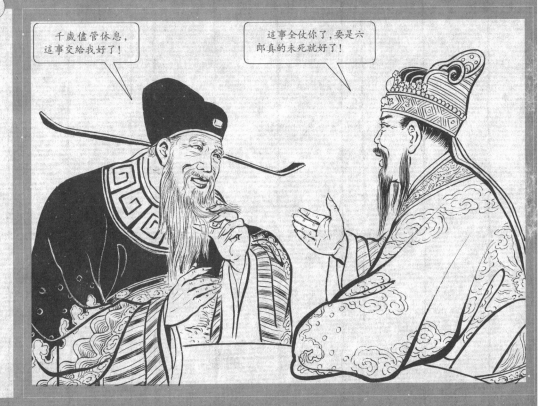

- 八五 楊洪一走，趙德芳馬上問寇準怎麼又改變了主意。寇準把他的用意說出來後，趙德芳連聲稱「妙」！

- 八六 趙德芳本來愁容滿面，現在心一定，靠在椅子上睡着了。寇準卻在廳內徘徊察看。

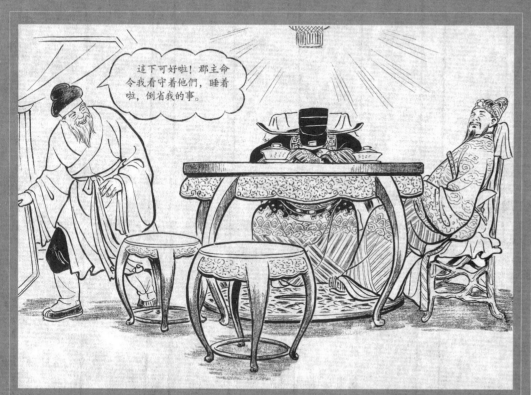

- 八七 遠遠傳來楊洪的咳嗽聲,寇準急忙坐在椅上假裝睡着。楊洪捧着兩杯茶過來,一進門,見趙德芳和寇準都睡着了,就放輕了腳步。

- 八八 楊洪還怕趙德芳和寇準假睡,故意請他們吃茶,叫了幾聲,見他們都不答應,知道是真的睡着了,心裏的一塊石頭頓時落了地。

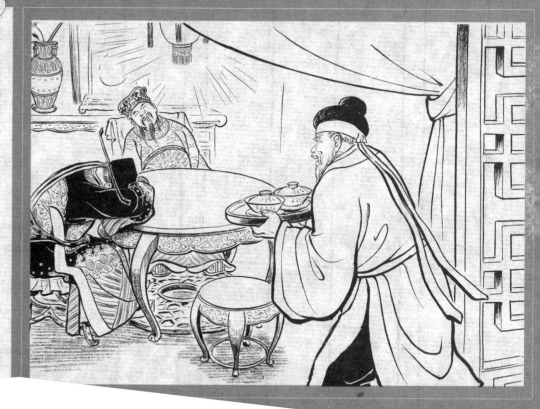

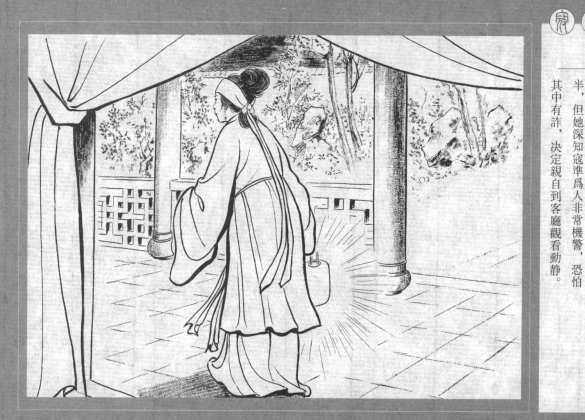

- 八九 楊洪在廳門口坐着。他忙了一天，實在太疲倦了，不多時，竟打起鼾來。

- 九〇 再說柴郡主聽楊洪來報信，知道趙德芳和寇準不來守靈，心雖定了一半，但她深知寇準為人非常機警，恐怕其中有詐，決定親自到客廳觀看動靜。

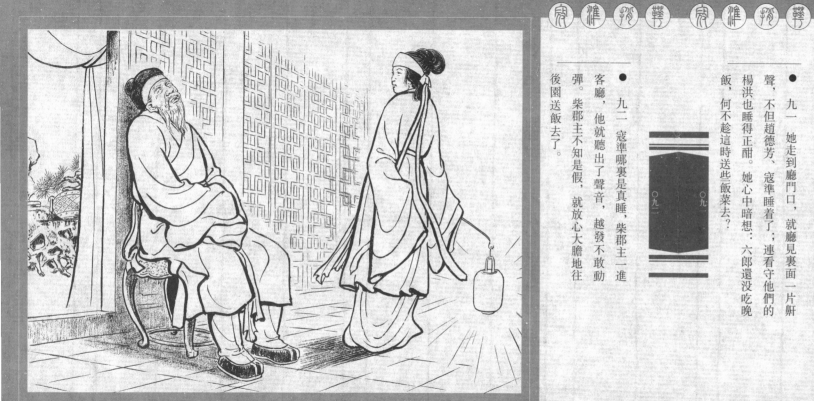

● 九一　她走到廳門口，就廳見裏面一片鼾聲，不但趙德芳、寇準睡着了，連看守他們的楊洪也睡得正酣。她心中暗想：六郎還沒吃晚飯，何不趁這時送些飯菜去？

● 九二　寇準哪裏是真睡，柴郡主一進客廳，他就聽出了聲音，越發不敢動彈。柴郡主不知是假，就放心大膽地往後園送飯去了。

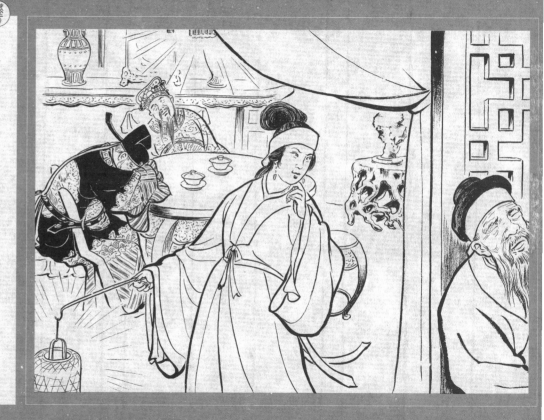

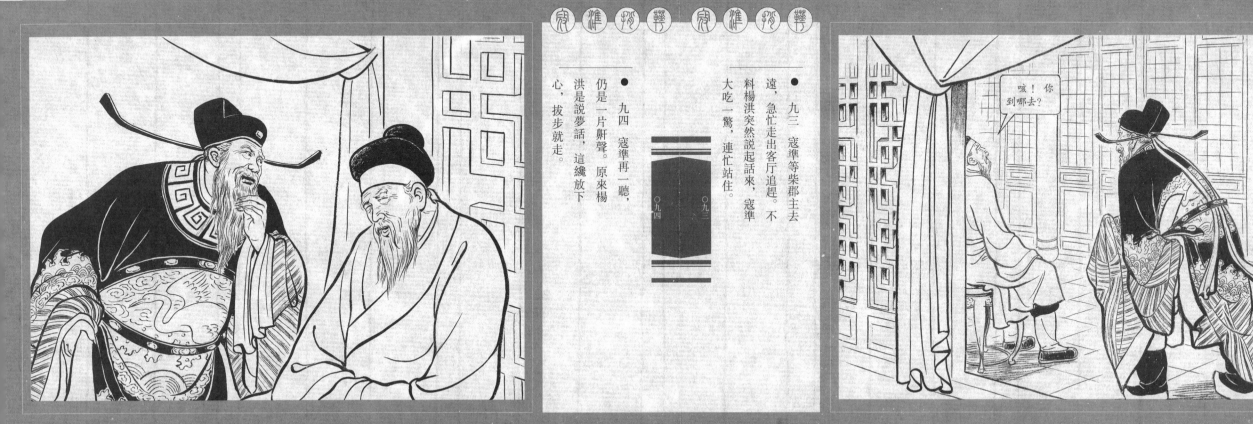

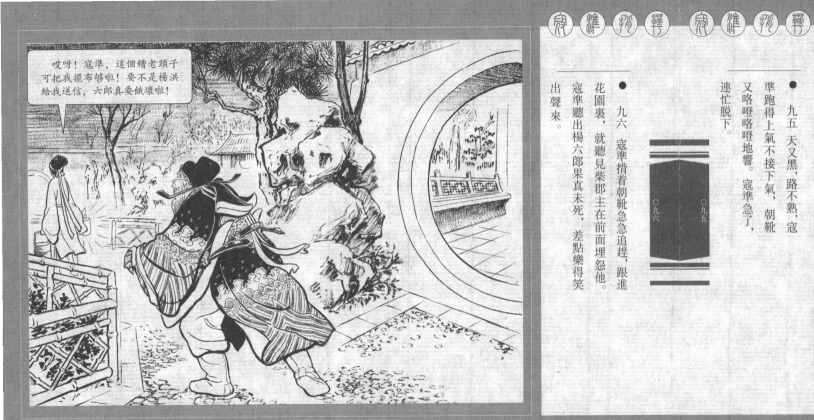

寇準搖擺 寇準搖擺

- 九五 天又黑，路不熟，寇準跑得上氣不接下氣，朝靴又咯噔咯噔地響。寇準急了，連忙脫下。

- 九六 寇準揹着朝靴急急追趕，跟進花園裏，就聽見柴郡主在前面埋怨他。寇準聽出楊六郎果真未死，差點樂得笑出聲來。

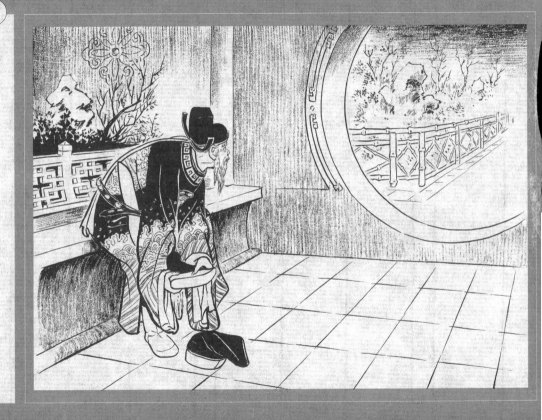

哎呀！寇準，這個糟老頭子可把我擺布夠啦！要不是楊洪給我送信，六郎真要餓壞啦！

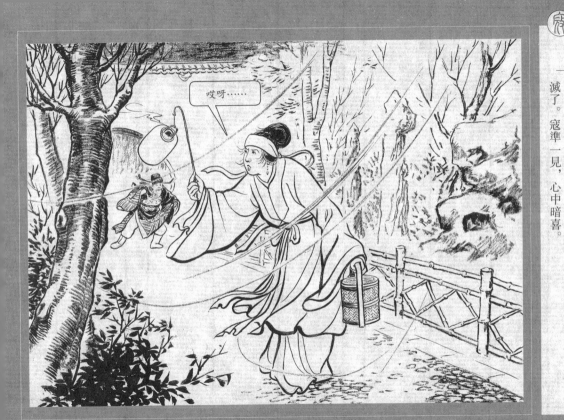

寇準報讐 寇準報讐

九七 一點細小的聲音就驚動了柴郡主，她突然停了步，回轉身來察看。寇準大驚，連忙伏在牆根邊，一動也不敢動。

九八 柴郡主看了一下，也沒看出什麼，疑心自己聽錯了，便又繼續往前走。這時，突然一陣風，手裏的燈籠熄滅了。寇準一見，心中暗喜。

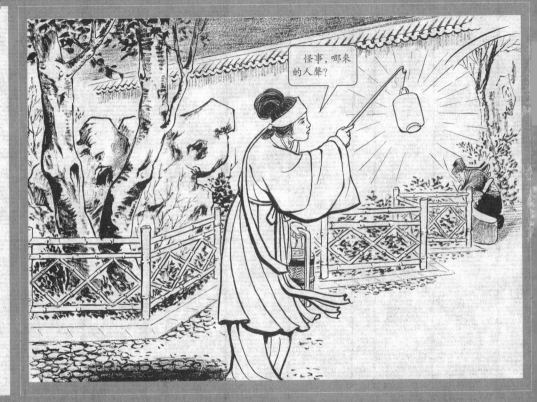

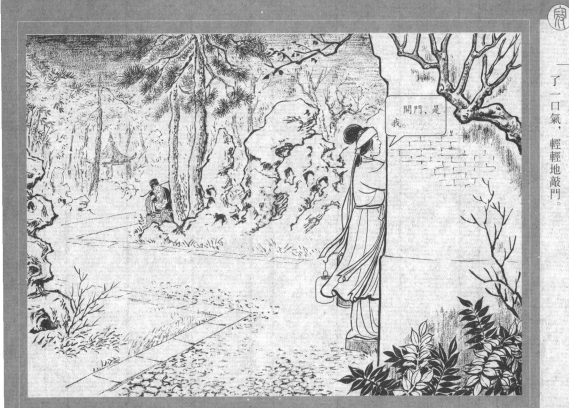

99. 柴郡主怕漏了風聲,不敢回去點燈,祇好高一脚低一脚地往前趕。寇準揹着靴在後面跟,雖然是冬天,卻跑得滿頭大汗。

100. 寇準見柴郡主在一座花房前停住了,心中有數,連忙躲在一邊。柴郡主喘了一口氣,輕輕地敲門。

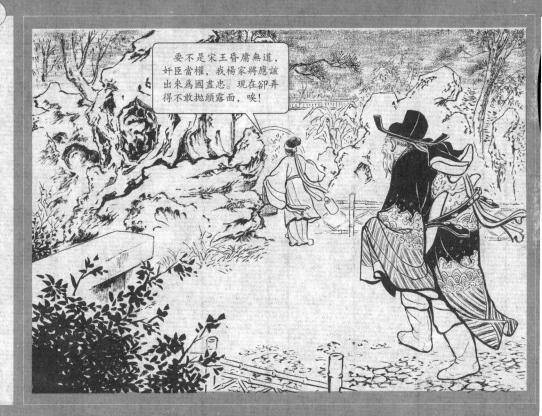

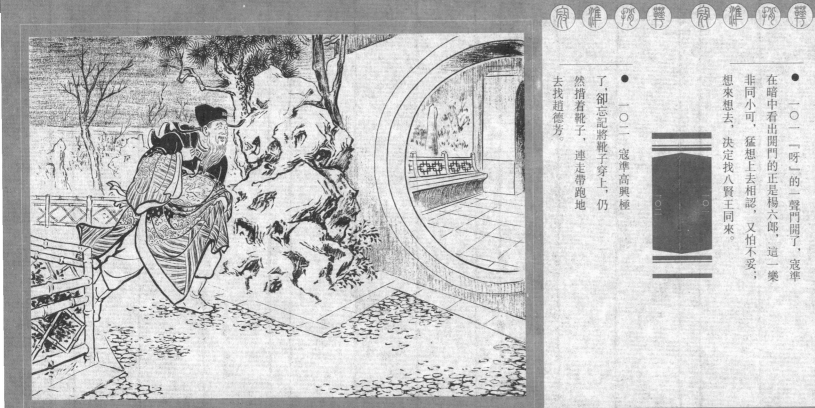

● 一〇一 「呀」的一聲門開了，寇準在暗中看出開門的正是楊六郎，這一樂非同小可，猛想上去相認，又怕不妥；想來想去，決定找八賢王同來。

● 一〇二 寇準高興極了，卻忘記將靴子穿上，仍然揹着靴子，連走帶跑地去找趙德芳。

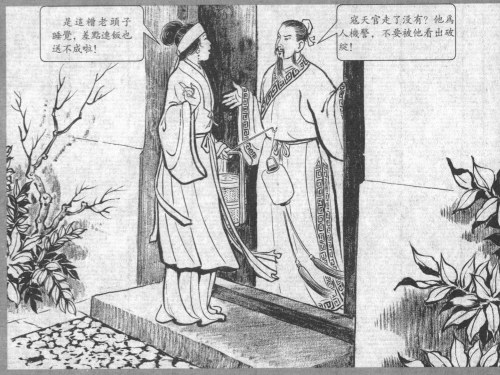

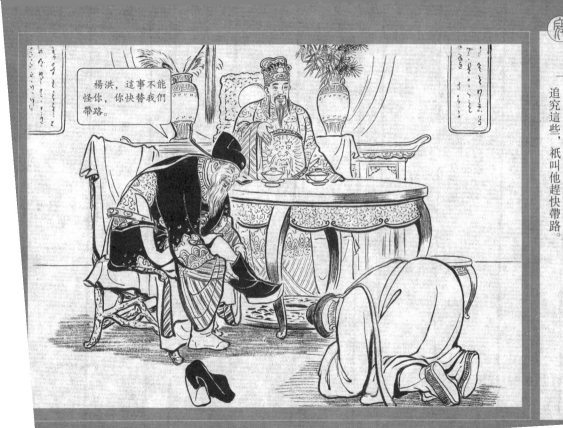

一〇三 趙德芳猛見寇準這副狼狽相，嚇了一跳。寇準來不及細說，祇把六郎果真未死的消息告訴了他。趙德芳高興得哈哈大笑。

一〇四 楊洪被笑聲驚醒，爬起來一看，知道事情已經洩露，怕八賢王、寇天官怪他，連忙上前請罪。他們兩人已經樂壞了，哪裏還追究這些，祇叫他趕快帶路。

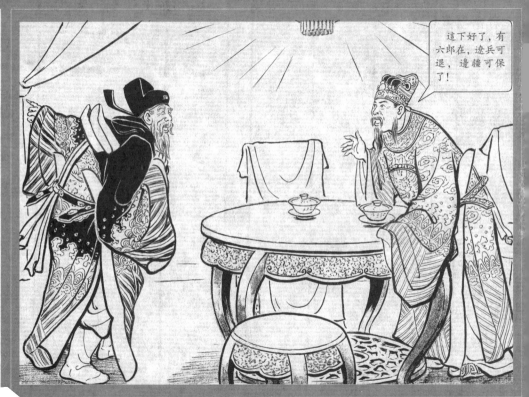

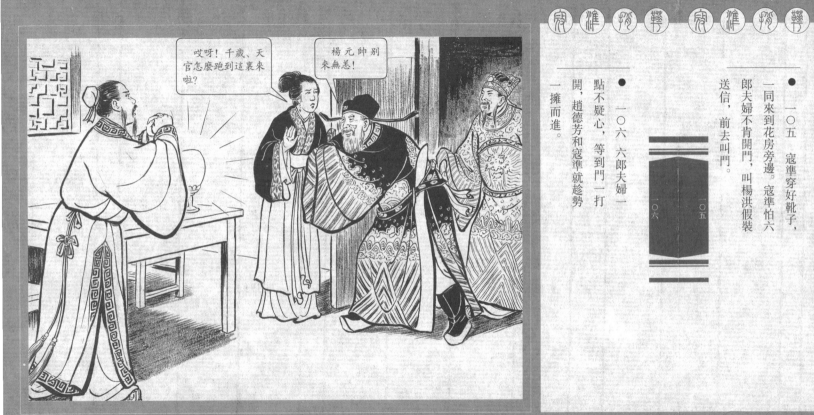

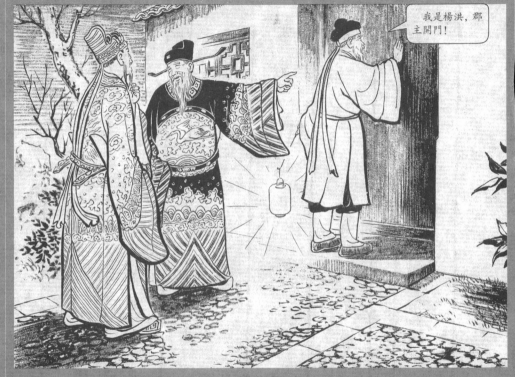

- 一〇五 寇準穿好靴子，一同來到花房旁邊。寇準怕六郎夫婦不肯開門，叫楊洪假裝送信，前去叫門。

- 一〇六 六郎夫婦一點不疑心，等到門一打開，趙德芳和寇準就趁勢一擁而進。

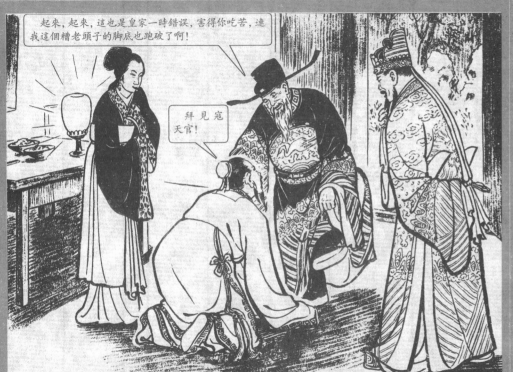

● 一〇七 六郎一見，連忙跪下請罪。趙德芳樂呵呵地一把拉起了他。

● 一〇八 六郎又來和寇準見禮。寇準一面安慰他，一面和他說笑。

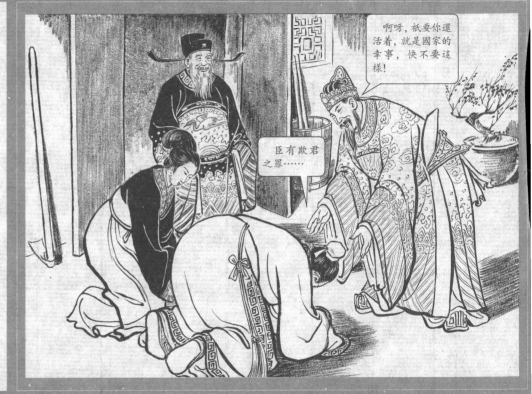

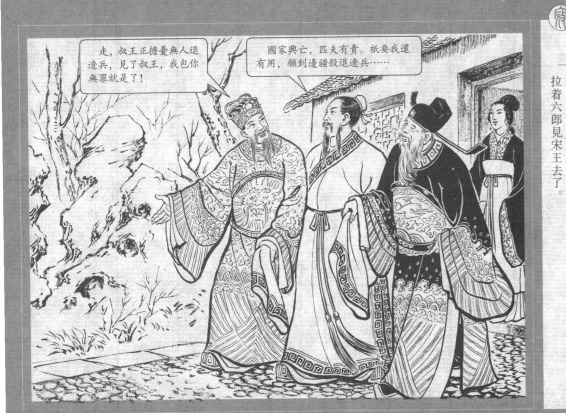

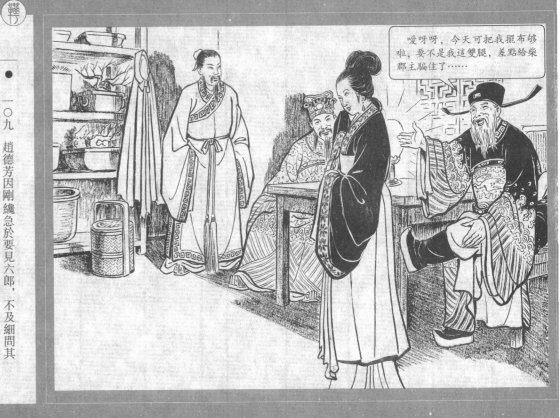

● 一〇九 趙德芳因剛纔急於要見六郎，不及細問其中經過。寇準便詳詳細細把他如何跟蹤柴郡主；如何脫掉靴子；如何差點被柴郡主識破等情形說了出來。眾人一聽大笑，柴郡主笑紅了臉。

● 一一〇 六郎把充軍雲南的經過詳細訴說了一遍。東方已透出魚肚色，正是早朝時候，趙德芳與寇準便高高興興地拉着六郎見宋王去了。

水天宏

水天宏，別名水紅，一九一二年二月生於浙江鎮海。

水天宏自小學起就喜愛美術，並顯露出繪畫方面的才能。一九二八年，十六歲的水天宏來上海尋父求職，後考入當時的美術專科學校學習。由於考慮到畢業後將去中學任教師，他心有不甘，於是中途輟學，到華成煙草公司廣告部當了一名繪圖員，同時又在海天畫社學畫商業畫。這一時期，水天宏開始在報刊上發表漫畫、插圖等作品。過不久，他又進入一家商場任繪圖助理員。

解放後，水天宏經朋友介紹，結識了大畫家趙宏本。在趙宏本的幫助推薦下，他在聯益書局謀到一份畫連環畫的工作。以後，水天宏參加了上海連環畫研究班，出版了處女作《無畏的勇士》及《爲祖國增光》。一九五四年十二月，水天宏進上海新美術出版社工作，任創作員，一九五六年隨社併入上海人民美術出版社。

水天宏的連環畫創作題材甚廣，樂觀豁達的品性使他的畫風質樸而平實。他特別擅長古裝題材的創作，《寇準揹靴》是他創作於一九五六年的作品，該作品保持了他一貫生動而細膩的創作風格，人物塑造講究神似，以生動的造型把人物刻畫得栩栩如生，能給人留下深刻的印象，作品具有畫家明顯的個人風格，在傳統題材的連環畫中，水天宏的作品佔有一席之地。

水天宏主要作品（滬版）

《一級英雄班》 興華書局一九五三年三月版

《夫妻關係》 興華書局一九五三年三月版

《大喜的日子》 興華書局一九五三年八月版

《和平戰士頌》 新美術出版社一九五三年九月版

《勝利的火光》 興華書局一九五三年十二月版

《空城計》 興華書局一九五四年二月版

《田螺姑娘》 華聯出版社一九五四年三月版

《劉阿疇和泥猫兒》 興華書局一九五四年六月版

《狗老爺》 隆興書店一九五四年七月版

《石驢和石磨》 興華書局一九五四年十月版

寇準背靴

责任编辑　庞先健
装帧设计　张瓔
撰　　文　沈鸿鑫
技术编辑　殷小雷

画家介绍

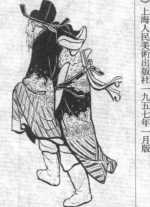

《五個杏子》新美術出版社一九五六年一月版
《商三官》新美術出版社一九五六年二月版
《田七郎》新藝術出版社一九五六年五月版
《生產上的能手》新藝術出版社一九五六年六月版
《寇準背靴》上海人民美術出版社一九五六年十一月版
《小紅的五分》上海人民美術出版社一九五六年十二月版
《王玉輝》上海人民美術出版社一九五六年九月版
《通州塔》上海人民美術出版社一九五七年一月版
《包公破疑案》上海人民美術出版社一九五七年九月版
《弄假成真》上海人民美術出版社一九五七年五月版
《神魚》上海人民美術出版社一九五七年三月版